DECORATIVE
DISPLAY
ALPHABETS

DECORATIVE DISPLAY ALPHABETS

100 Complete Fonts

SELECTED AND ARRANGED BY
DAN X. SOLO
FROM THE
SOLOTYPE TYPOGRAPHERS CATALOG

DOVER PUBLICATIONS, INC. · NEW YORK

Copyright © 1990 by Dover Publications, Inc.
All rights reserved under Pan American and International Copyright Conventions.

Published in Canada by General Publishing Company, Ltd., 30 Lesmill Road, Don Mills, Toronto, Ontario.
Published in the United Kingdom by Constable and Company, Ltd.

Decorative Display Alphabets: 100 Complete Fonts is a new work, first published by Dover Publications, Inc., in 1990.

DOVER *Pictorial Archive* SERIES

Manufactured in the United States of America
Dover Publications, Inc., 31 East 2nd Street, Mineola, N.Y. 11501

Library of Congress Cataloging-in-Publication Data

Solo, Dan X.
 Decorative display alphabets : 100 complete fonts / selected and arranged by Dan X. Solo from the Solotype typographers catalog.
 p. cm. — (Dover pictorial archive series)
 ISBN 0-486-26340-1
 1. Type and type-founding—Display type. 2. Printing—Specimens.
3. Alphabets. I. Title. II. Series.
Z250.5.D57S65 1990
686.2'24—dc20 90-35032
 CIP

Acantha

ABCDEEFGHI
JKLMNOPQRS
STUVWXYZ
& AND ;!?

abcdefghijklmn
opqrsstuvwxyz
1234567890

Aeolian Black

ABCDEFG
HIJKLMNO
PQRSTUVW
12345 XYZ 67890

abcdefghijklmnopqr
stuvwxyz.,'?!

Alpine

ABCDEFGHIJ

KLMMNNOPQ

RSTUVWXYZ

abcdeefghhijklm

nnopqrstuvwxyz

1234567890

Ancient Text

ABCDEFGH
IJKLMNOPQ
RSTUVW
XYZ&;!?

abcdefghijklmno
pqrstuvwxyz

ANDERSON

ABCDEFG
HIJKLMNO
PQRSTUV
WXYZ
&;!?
1234567890

Angular Text

A B C D E F G H I
J K L M N O P Q R
S T U V W X Y Z

a b c d e f g h i j k l m n
o p q r s t u v w x y z
$1234567890&,!?£

Antwerp

ABCDEFGH
IJKLMNOPQR
STUVWXYZ

abcdefghijklmn
opqrstuvwxyz

1234567890

Argent Open

ABCDEFGHIJ
KLMNOPQRST
UVWXYZ&;!?
the of and
abcdefghijklmn
opqrstuvwxyz
1234567890$

ATRAX

A B C D E F

G H I J K L M N

O P Q R S T U

V W X Y Z

1 2 3 4 5 6 7

8 9 0

Battery

ABCDEFG
HIJKLMNO
PQRSTUV
WXYZ

abcdefghijklmn
opqrstuvwxyz

1234567890

BELMONT

ABCDEFGH
IJKLMNOPQ
RSTUVW
XYZ&;!?

1234567890

BIZARRE

ABCDE
FGHIJKL
MNOPQ
RRSTUV
WXYZ
&
$123
4567890

CANTERBURY B

ABCDEFG
HIJKLMNO
PQ
RSTUVW
XYZ

Caprice

ABCDEFG
HIJKLMNO
PQRSTUV
WXYZ&:!?◉
abcdefghijklmno
pqrstuvwxyz
1234567890

Cardinal

ABCDEFGH
HIJKLMNOPQ
RSTTUVWX
YZ

abcddefghijkklmmmnn
opqrnsftuvwxyz
1234567890$ &;?!

Caxton Text

ABCDEFG
HIJKLMNOP
QRSTUVW
XYZ

abcdefghijklmno
pqrstuvwxyz

&1234567890$

Champion

ABCDEFGH
IJKLMNOP
QRSTUV
WXYZ
&
abcdefghijklmn
opqrstuvwxyz
1234567890;!

CHORUS GIRL

ABCDEFG

HIJKLMN

OPQRSTU

VWXYZ

1234567890

CHRONICLE

ABCDEF

GHIJKLM

NOPQRS

TUVW

XYZ

CLARET

ABCDE
FGHIJK
LMNOP
QRSTUV
WXYZ

123456
7890&;!?

COCKTAIL

ABCDEFGHI

JKLMNOPQ

RSTUVW

XYZ;!?&

1234567890$

COLORAMA

ABCDEFG

HIJKLMN

OPQRSTU

VWXYZ&

Commonwealth

ABCDEFGHI
JKLMNOPQRS
STUVWXYZ

abcdefghijklmnop
qrsstuvwxyz&;!?

$1234567890

CRISTAL

ABCDEFGH
IJKLMNOP
QRSTUVW
XYZ&;!?

$1234567890

Cross Gothic

ABCDEFGHIJ

KLM

NOPQRSTUVW

XYZ

abcdefghijklmn

opqrstuvwxyz

1234567890&

Cruickshank

ABCDEFGHIJK
LMNOPQ
RSTUVWXYZ

ABCDEFGHIJKL
MNOPQ
RSTUVWXYZ
1234567890

Culdee

ABCDEFG
HIJKLMNOP
QRSTUVW
XYZ

abcdefghijklmn
opqrstuvwxyz;
1234567890

Cupola

ABCDEFGHI
JKLMNOPQR
STUVWXYZ

abcdefghijklmn
opqrstuvwxyz

RA

1234567890&

CURRIER

ABCDEF
GHIJK
LMNOPQ
RSTUV
WXYZ

Danube

ABCDEFGH
IJKLMNOP
QRSTUV
WXYZ

abcdefghijklm
nopqrstuvwxyz
1234567890

DECORETTE

A A B C C D
D E F G H I J
K L M N O
O O O
P Q R S T U
Q U
V W X Y Z &

DE ROOS INITIALS

ABCDEEF
GHHIJKLM
MNNOPQ
RSTGUVW
WXYZ

1234567890

Donaldina

ABCDEFG
HIJKLMNO
PQRSTUV
WXYZ&;!?
abcdefghijk
lmnopqrstuv
wxyz
1234567890

Doublet

ABCDEFG
HIJKLMNO
PQRSTUV
WXYZ

abcdefgh
ijklmnopqr
stuvwxyz

1234567890

DRESDEN

A B C D E F G
H I J K L M N O
P Q R S T U V
W X Y Z

1 2 3 4 5 6 7 8
9 0 .,;:!? $ &

ECCENTRIC

ABCDEFGH
IJKLMNOPQR
STUVWXYZ
&;!?
1234567890

EVE INITIALS

Fantasie Artistique

ABCDEFG
HIJKLMNO
PQRSTU
VWXYZ
abcdefghij
klmnopqr
stuvwxyz
1234567890

Fantasie Noire

ABCDEFG
HIJKLMNOP
QRSEUVW
XYZ

abcdefghijklmno
pqrstuvwxyz

1234567890

FANTASTIC

ABCDEFG
HIJKLMN
OPQRSTU
VWXYZ;?!

1234567
&90

FILIGREE

Flemish Wide

ABCDEFG
HIJKLMN
OPQRSTU
VWXYZ
abcdefghij
klmnopqrs
tuvwxyz
12345678
90&;!?

FONTANESI

ABCDEF
GHIJKLM
NOPQRST
UVWXY
Z&!?

1234567
890$

Freya

ABCDEFG
HIJKLMNO
PQRSTUV
WXYZ

abcdefghijklmn
opqrstuvwxyz

1234567890

FRY'S ORNAMENTED

ABCDE
FGHIJK
LMNO
PQRSTU
VWX
YZ&

Gismonda

ABCDEFGHI
JKLMNO
PQRSTUVW
XYZ

abcdefghijklmno
pqrstuvwxyz

1234567890&!?

Godiva

ABCDEFGH
IJKLMNOPQRST
UVWXYZ

abcdefghijklmnop
qrstuvwxyz

1234567890

GRECO
ADORNADO

ABCDEFG
HIJKLMNO
PQRSTUV
WXYZ
&;!?$

1234567890

GROCK

ABCDEF
GHIJKLMN
OPQRST
UVWXYZ
&;!?

1234567890

Halftone

ABCDEFG
HIJKLMNOP
QRSTUVW
XYZ&;:!?

abcdefghijklmn
opqrstuvwxyz
1234567890

HARLEQUIN

A B C D E F

G H I J K

L M N O P Q

R S T U V

W

X Y Z

HERALDIC

ABCDEFG
HIJKLMN
OPQRST
UVWXYZ&
$
123456789
0;!?

Hibernian

AABCCCDDE
FGGHHIJKLM
MNNOPQRS
STUVWXYZ&
aabcdefghhi
jkklmmnnopq
rsstuvwxyz;!?
$1234567890

Interlaken

ABCDEFGHIJK
LMNOPQRST
UVWXYZ

abcdefghijklmnop
qrstuvwxyz

$1234567890¢

Iron Gate

ABCDEFGHIJK
LMNOPQRST
UVWXYZ

abcdefghijklmnop
qrstuvwxyz

1234567890

Java

ABCDEFGH
IJKLMNOPQRS
TUVWXYZ
&;!?
abcdefghijklmn
opqrstuvwxyz
1234567890

JUNE

ABCDEFG
HIJKLMN
OPQRSTU
VWXYZ;&

1234567 8
90$!?

Komet

ABCDEFG
HIJKLMNOP
QRSTUVW
XYZ

aabcdefghijklm
nopqrstuvwxyz

1234567890

LION

A B C D E F

G H I J K L

M N O P Q R

S T U V W

X Y Z

1 2 3 4 5 6 7

8 9 0

Lithotint Open

ABCDEFGHI
JKLMNOPQRS
TUVWXYZ

abcdefghijklm
nnopqrsstuvw
xyz&;?!$

1234567890

Livonia

ABCDEFGHIJK
LMNOPQRST
UVWXYZ

abcdefghijklmno
pqrstuvwxyz

1234567890

Ludgate

ABCDEFGH
IJKLMNOP
QRSSTUV
WXYZ
abcdefghijk
lmnopþqrst
uvwxyz
1234567890$

LUTE MEDIUM

ABCDEFG
HIJKLMNOP
QRSTUVW
XYZ&;!?

1234567
890

Matura

ABCDEFG
HIJKLMNOP
QRSTUVW
XYZ&;:!?

abcdefghijkl
mnopqrstu
vwxyz
1234567890

MONTEREY

ABCDEFG
HIJKLMNO
PQRSTUV
WXYZ&;!?

1234567890

◁MYSTIC▷

ABCDEFG
HIJKLM
NOPQRSTU
VWXYZ

◁⚡&;!?▷

1234567890

NEW ORLEANS

ABCDEFG
HIJKLMN
OPQRSTU
VWXYZ&
1234567
890$!;?

Olympian

A B C D E F G
H I J K L M N O P
Q R S T U V W
X Y Z

a b c d e f g h i j k l
m n o p q r s t
u v w x y z

1 2 3 4 5 6 7 8 9 0

Otis Pen

AAABCCDDEFGG
HIJJKLMMNNOPQ
RSTTUVWXYZ

aabcdefghijklmno
pqrsttuvwxyyz

1234567890&;!?

Oxford No. 3

A B C D E F G
H I J K L M N O
P Q R S T U V
W X Y Z &

A A B B C D D E F G H
H I J K L M N N O P Q R
R S T U U V W X Y Z

& 1 2 3 4 5 6 7 8 9 0 ;!?$

Pacific

ABCDEFGHIJ
KLMNOPQ
RSTUVWXYZ

abcdefghijk
lmnopqrstuvw
xyz;?!

Parsons Light Fancy

ABCDEFG
HIJKLMNO
PQRSTU
VWXYZ

abcdefghijklmn
opqrssttuvwxyz

&;!?

1234567890

Parsons Bold Fancy

ABCDEFG
HIJKLMNO
PQRSTU
VWXYZ
abcdefghijklmn
opqrstuvwxyz
&;!?
1234567890

PENELOPE

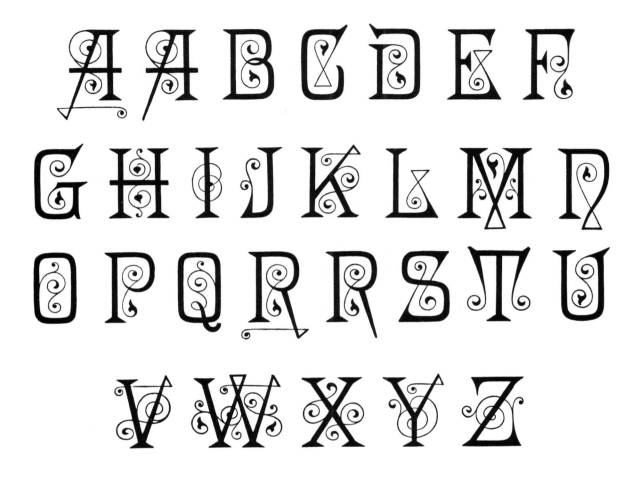

&;!?

POSTURE

ABCDEF
GHIJKLM
NOPQRS
TUVVW
XYZ

Randall

A A B B C D D E F
G H H I J K L M M N O
O P Q R S T U V W
W X Y Y Z &;!?

and

a b c d e f g h i j k l m m
n n o o p q r s t u v w x y z

1 2 3 4 5 6 7 8 9 0

76

Rivoli

ABCDEFG
HIJKLMNO
PQRSTUV
W&XYZ

abcdefghijklmnopqr
stuvwxyz
1234567890$

Rivoli Italic

AA BBC DDEE
FGGHHIIJJKK
LLMMNOPQRR
SSTUVWXYZ

&

abcdefghijklmnopqrstuv
wxyz;.?1234567890

ROPE INITIALS

ABCDEFG
HIJKLMNO
PQRSTUV
WXYZ&

—

1234567890

SAFARI

ABCDEFG
HIJKLMNO
PQRSTUV
WXYZ
&;,!?

1234567890

SAPHIR

ABCDEF
GHIJKLM
NOPQR
STUVW
XYZ&!?
1234567
890

SCARLET

ABCDEFGH
IJK
LMNOPQR
STU
VWXYZ

SEASON

ABCDEFG
HIJKLMN
OPQRSTU
VWXYZ

Series 18 Italic

ABCDEFG
HIJKLMNO
PQRSTUV
WXYZ &;!?
abcdefghijklm
nopqrstuvwxy
z
1234567890

SHOWBOAT

ABCDEF
GHIJKL
MNOPQR
STUVW
XYZ

(.:;,-!?)

SLEIGHBELL

ABCDEFGH
IJKLMNOP
QRSTUVW
XYZ&$¢0
123456789

Smoke

ABCDEFG
HIJKLMNOPQ
RSTUVWXYZ

abcdefghijklm
nopqrstuvwxyz

1234567890

SPANGLE

ABCDEFG
HIJKLMNOP
QRSTUV
WXYZ
&;:!'?

1234567890

Spring

AAaBCDEEFGHIJ

KKLMMMNNNOPQ

RRPSTTUVWXYZ

abcdeffghhiijk

kklmmnnnopqrstt

uvwxyz

1234567890&.;!?

SPRINGTIME

ABCDEFGHI

JKLMNOPQ

RSTUVWXY

Z

1234567 8

90 & ;!?

STEREO

ABCDEF
GHIJKLM
NOPQRS
TUVWX
YZ&

$12
34567890

SYMBOL

A B C D E F G
H I J K L M N
O P Q R S T U
V W X Y Z &

1 2 3 4 5 6 7 8 9 0

Thurston

ABCDEFGH
IJKLMNOPQ
RSTUVWX
YZ

abcdefghijk
lmnopqrst
uvwxyz

1234567890

Tirolean

ABCDEFGH
IJKLMNOPQR
STUVWXYZ

abcdefghijklmn
opqrstuvwxyz

1234567890

TUSCAN FLORAL

A B C D E F G

H I J K L M N

O P Q R S T U

V W X Y Z & !

1 2 3 4 5 6 7 8 9 0

Typo

ABCDEFGHIJKLM
NOPQRSTUVWXYZ
AA EFGHHLLZ
abcdefghijklmno
pqrstuvwxyz

1234567890

VANITY FAIR

A B C D E

F G H I J

K L M N O

P Q R S T

U V W X Y

Z

Vanity Text

ABCDEFGH

IJKLMNOP

QRSTUV

WXYZ

abcdefghijklmnopqrs

tuvwxyz

1234567890

VIOLA

A B C D E F

G H I J K

L M N O P Q

R S T U V

W

X Y Z

Zinco

ABCDEFGHIJKL
MNOPQRSTUV
WXYZ

aåbcdeéfghiijklmnoö

pqrstuůvwxyÿz

and

$1234567890&;!?